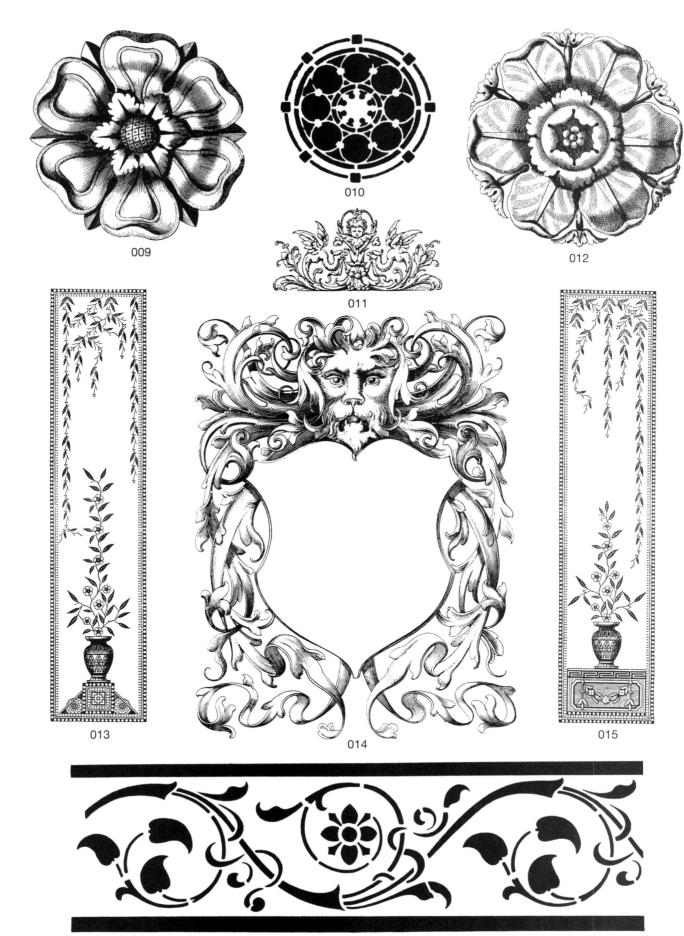

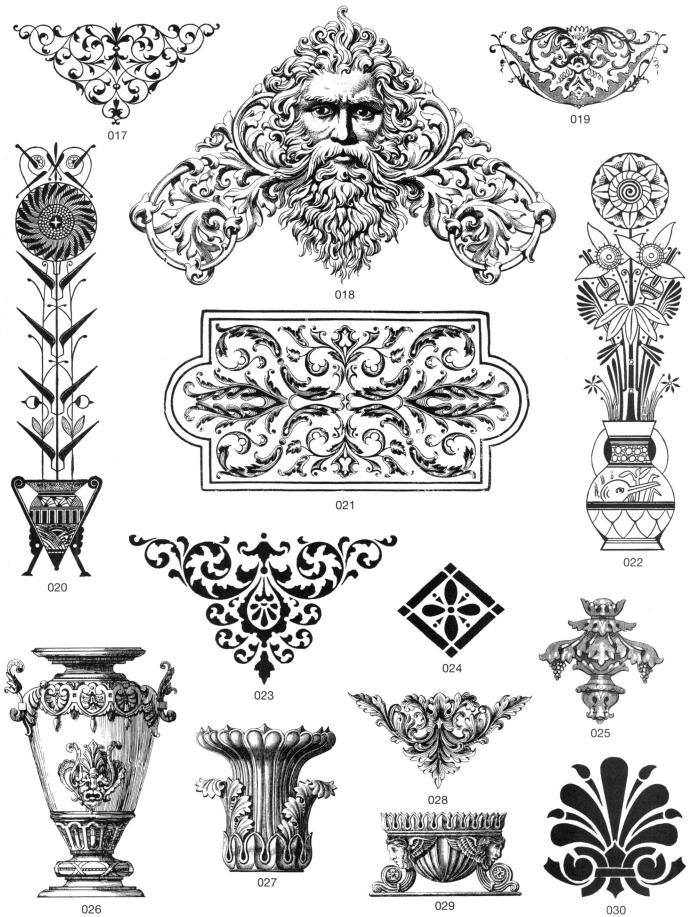

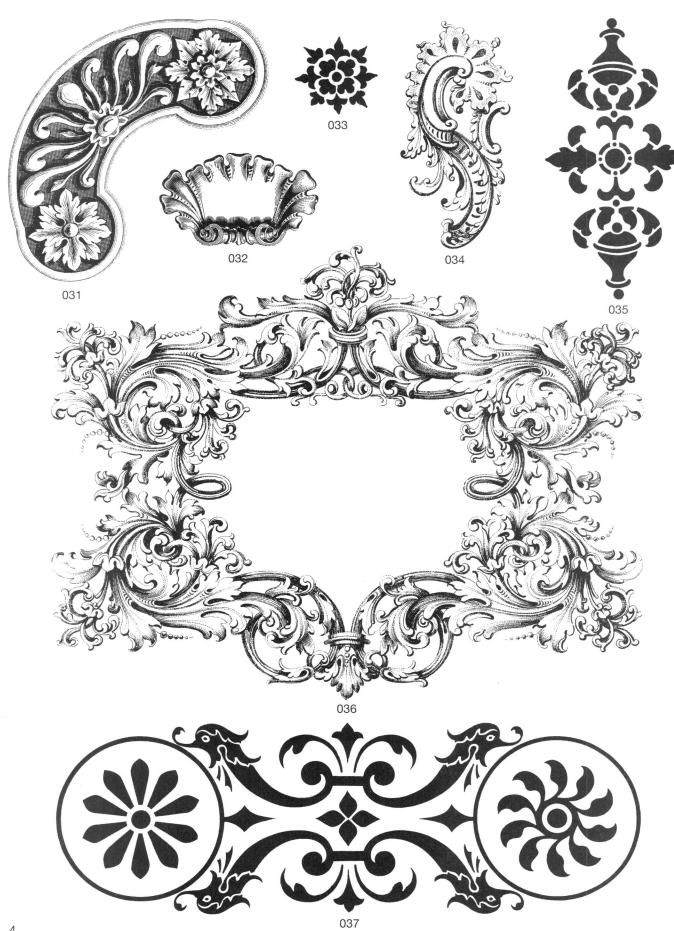

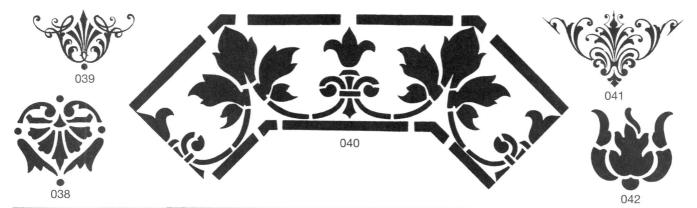

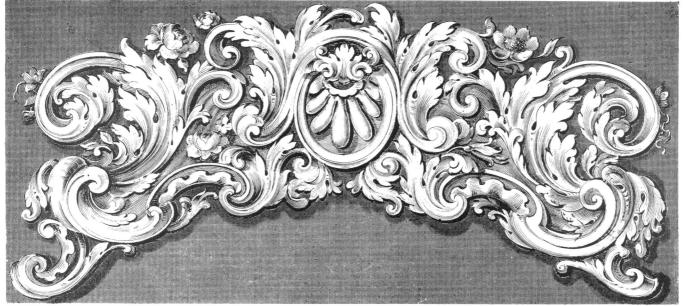

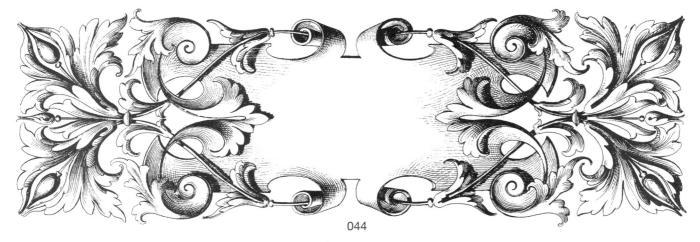

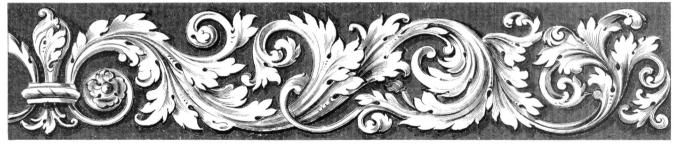

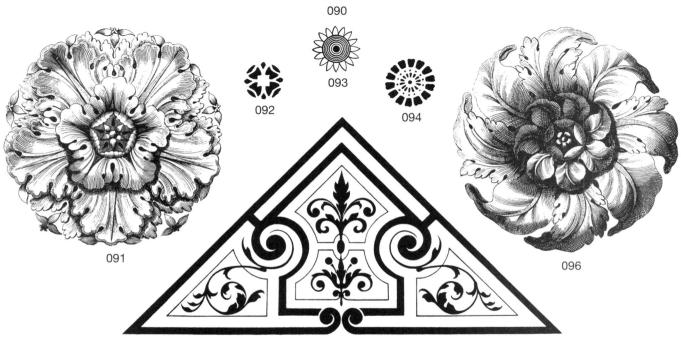

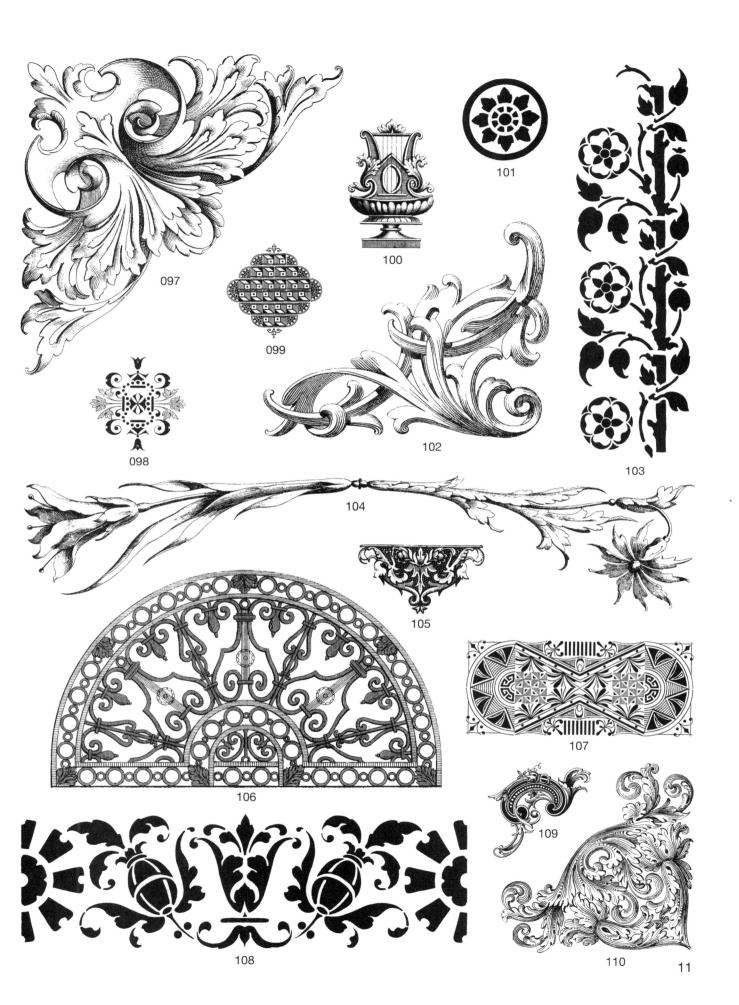

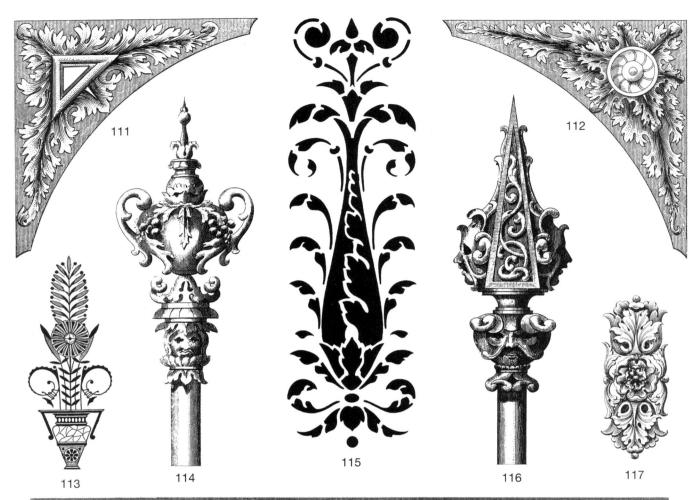

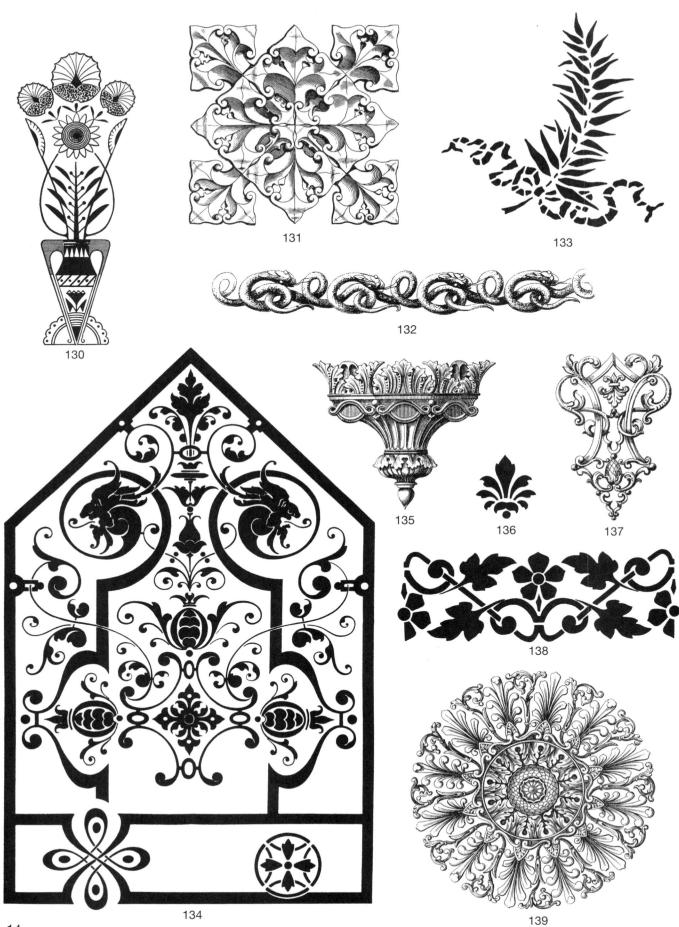

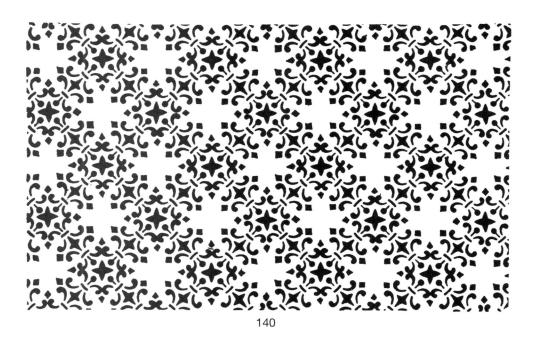

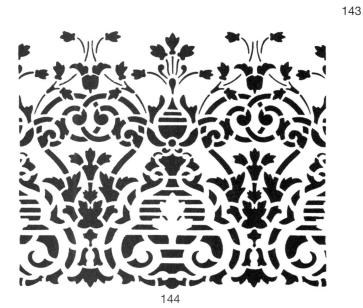

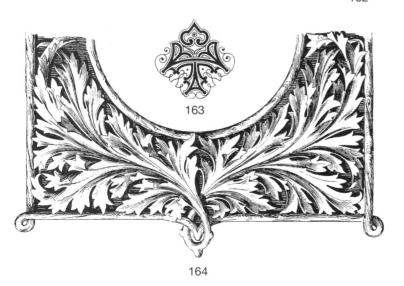

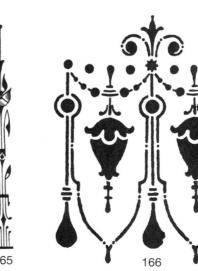

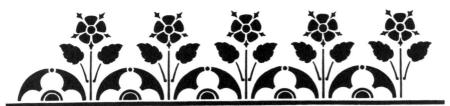

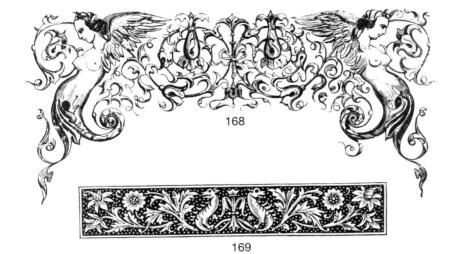

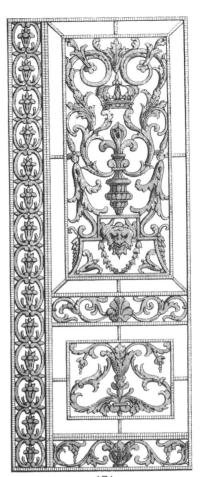

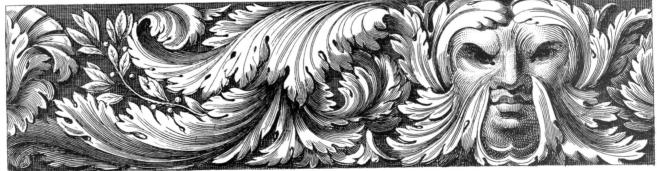

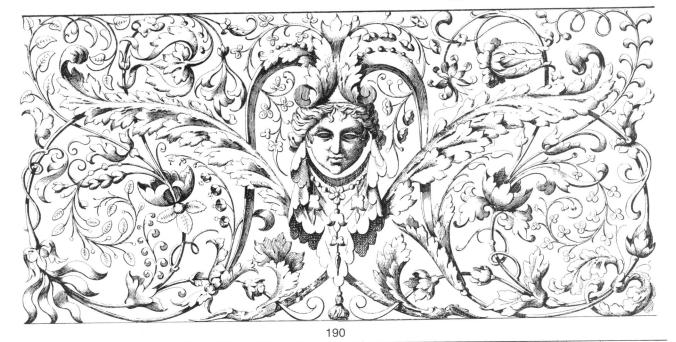

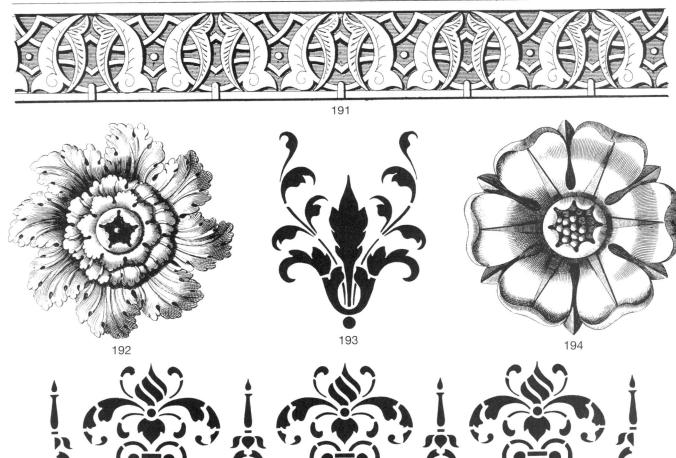

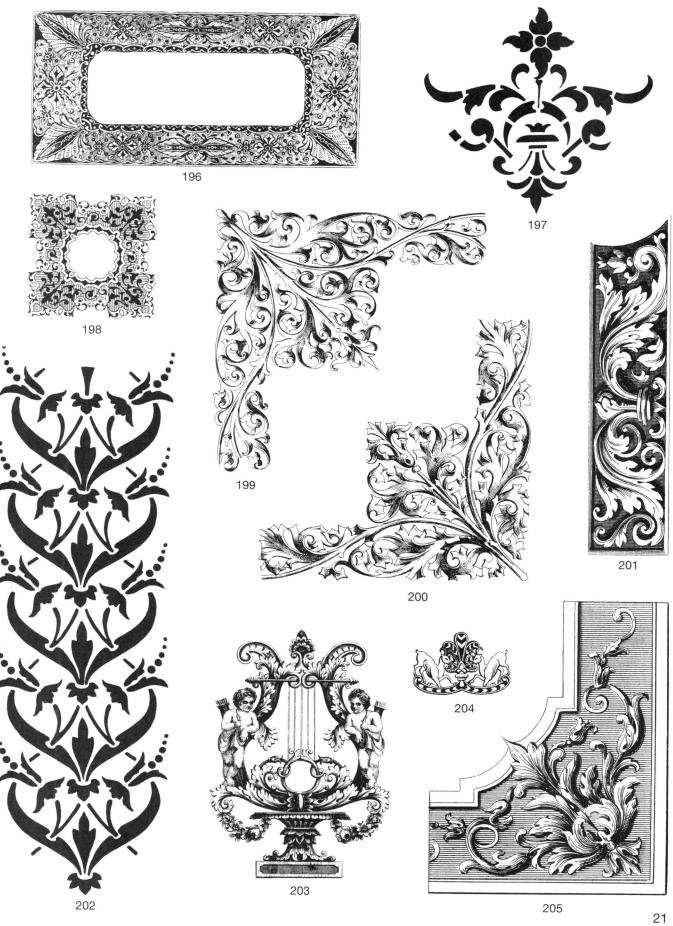

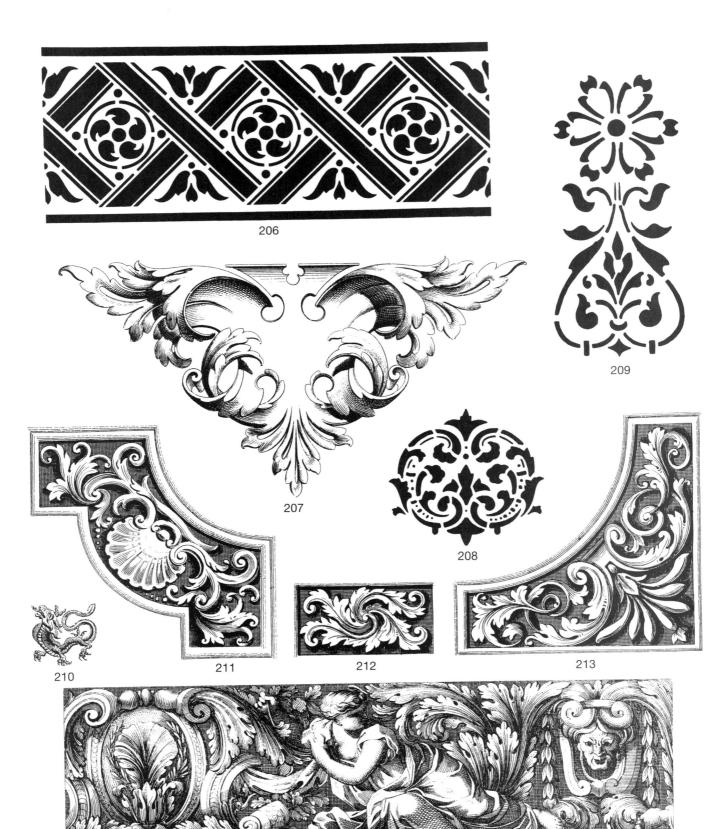

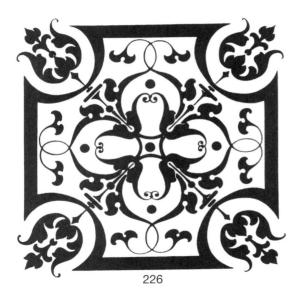

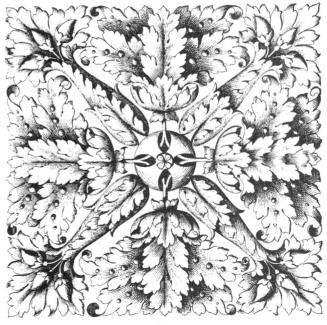

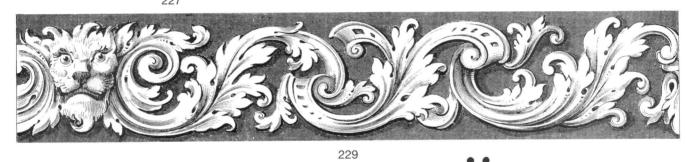

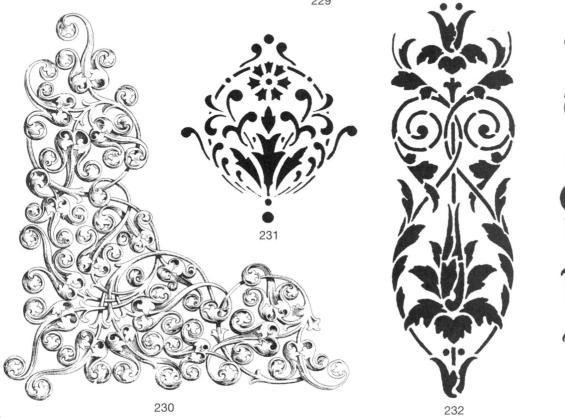

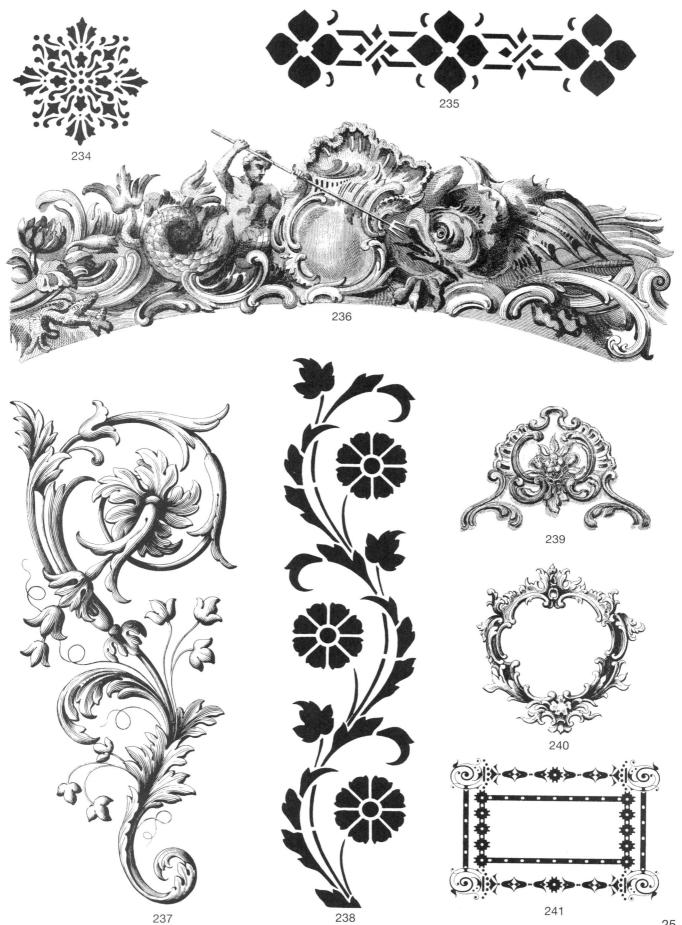

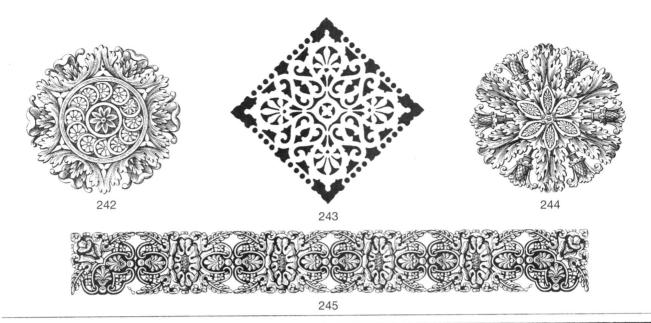

0+6+0+6+0+6+0+6+0+6+0+6

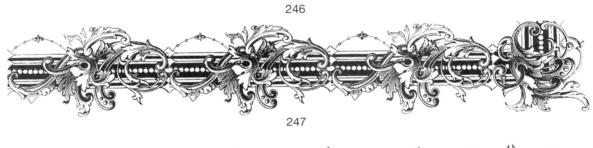

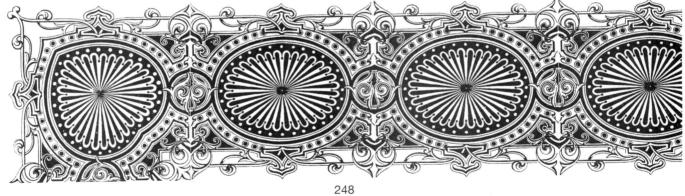

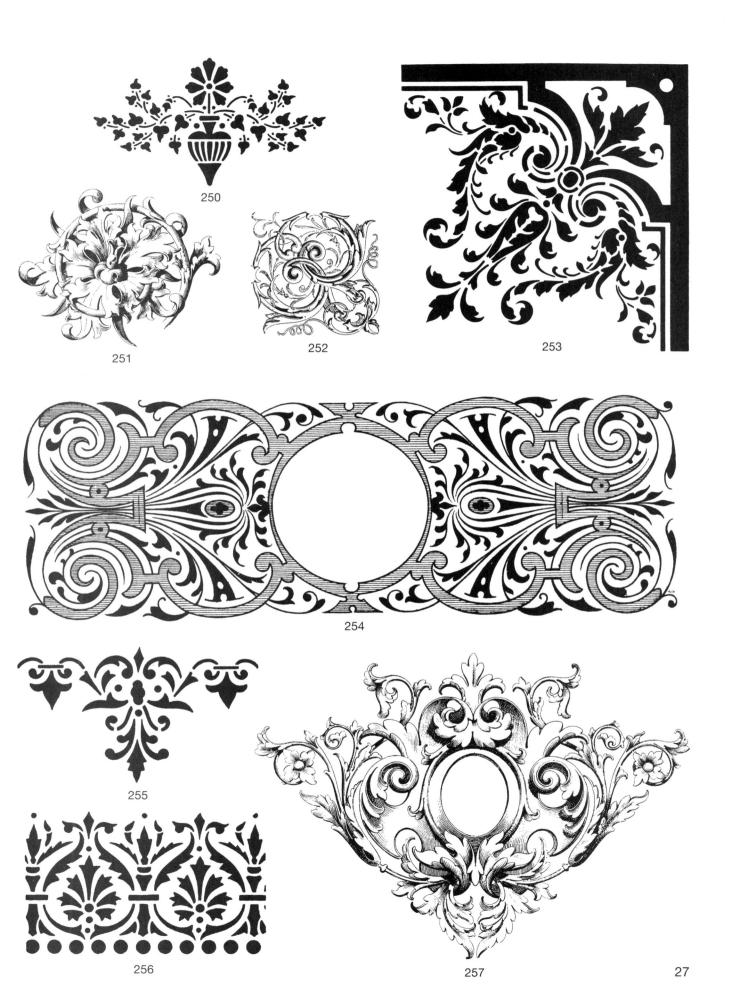

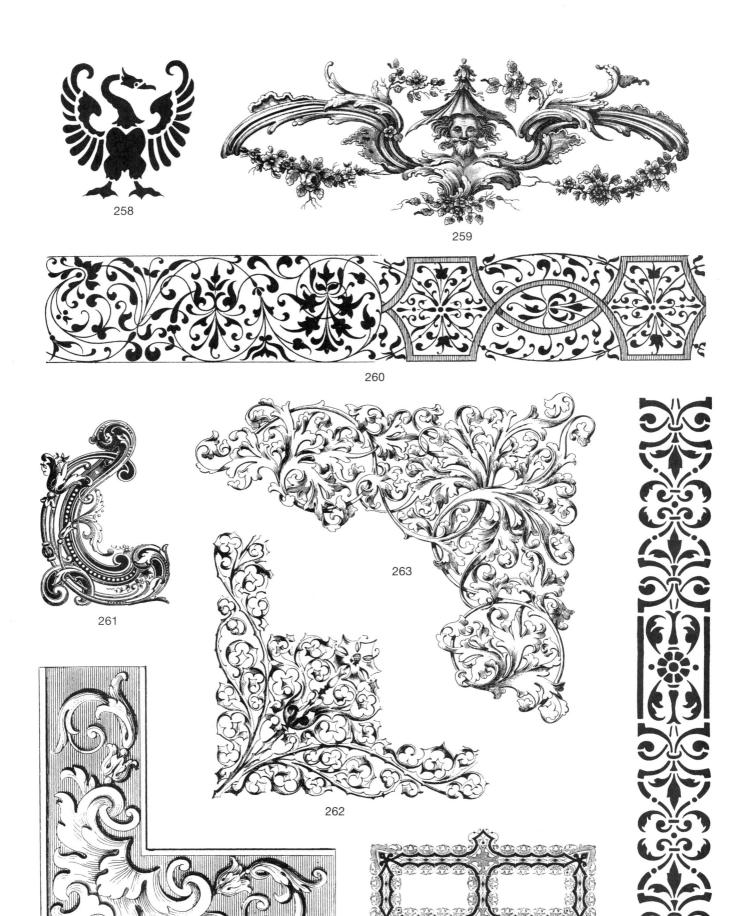

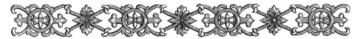

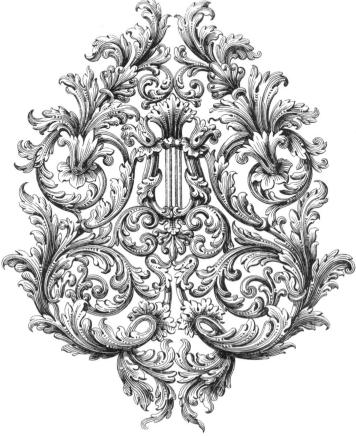

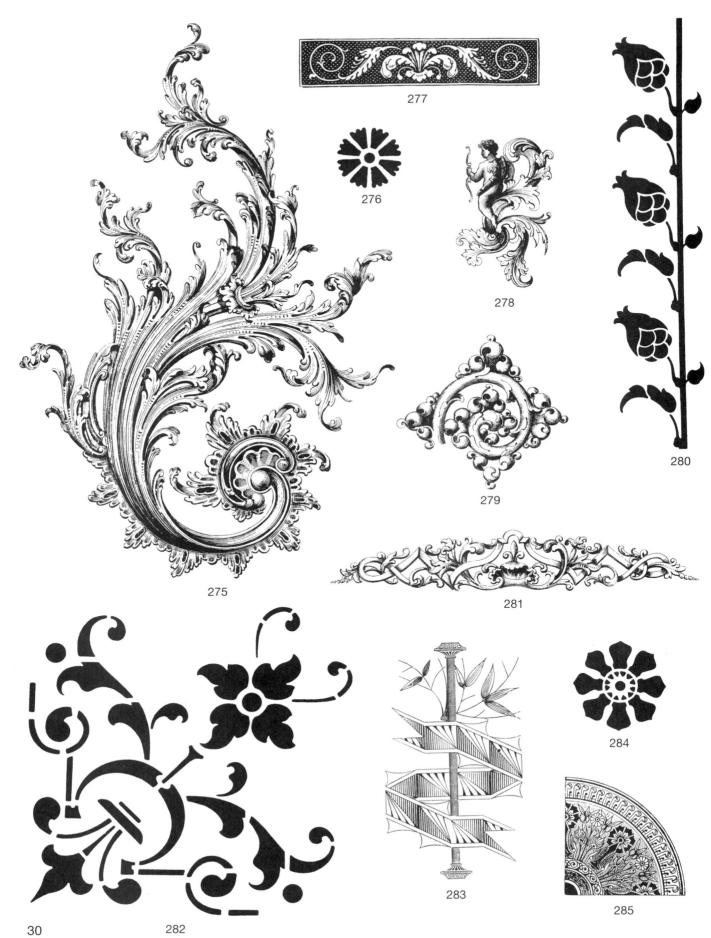

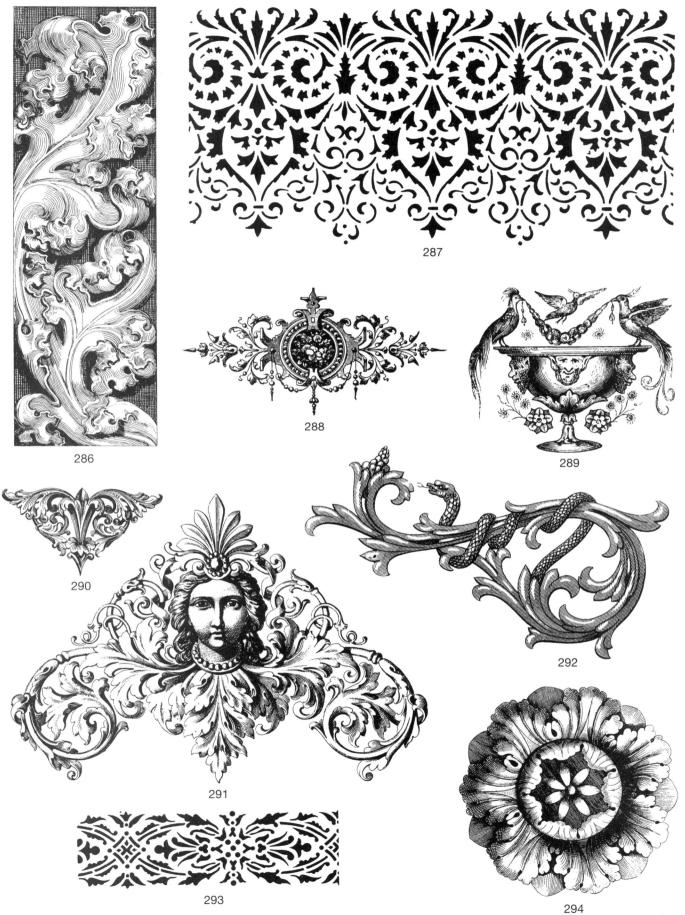

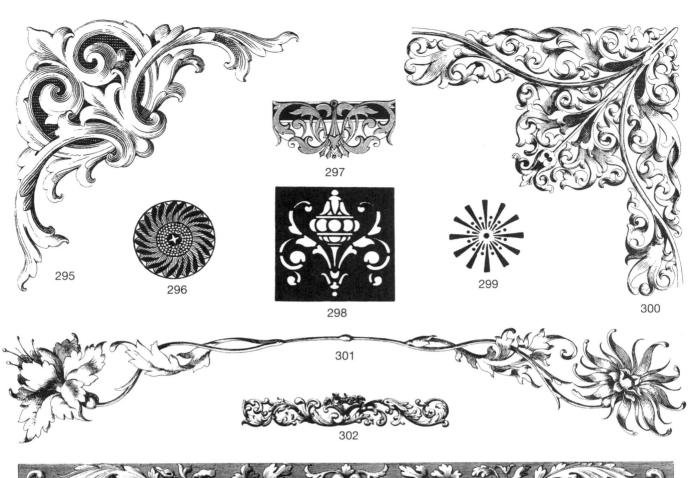

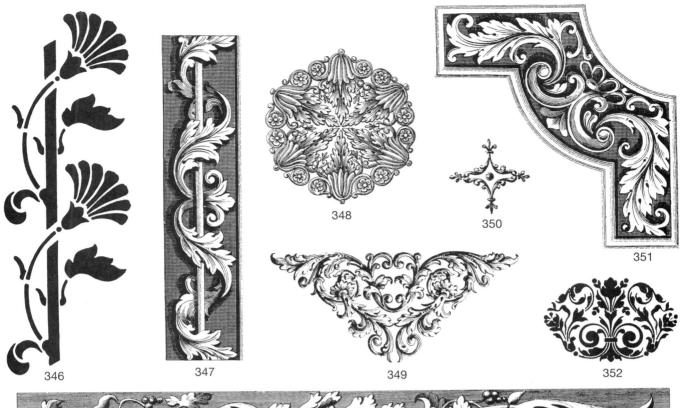

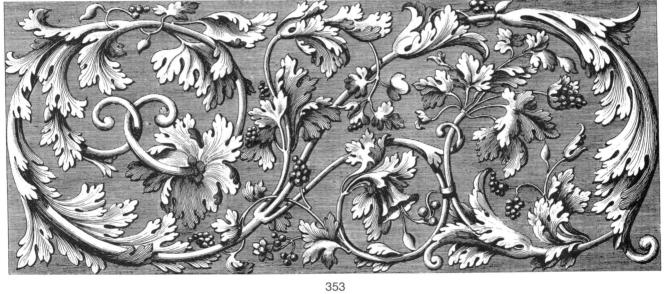

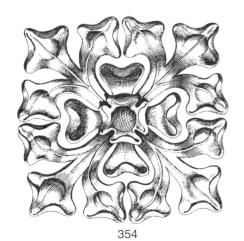

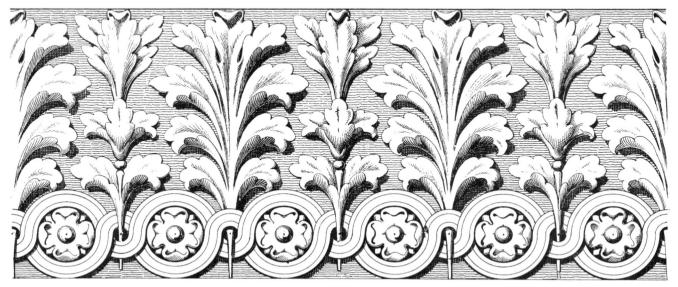

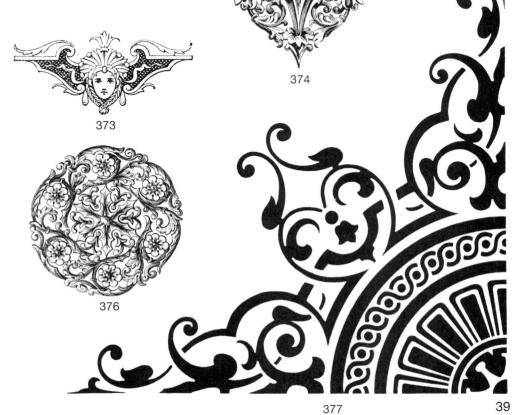

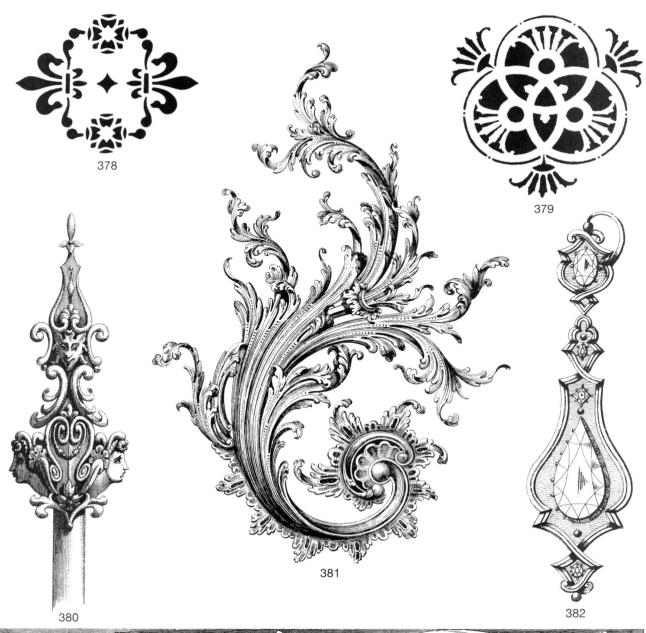

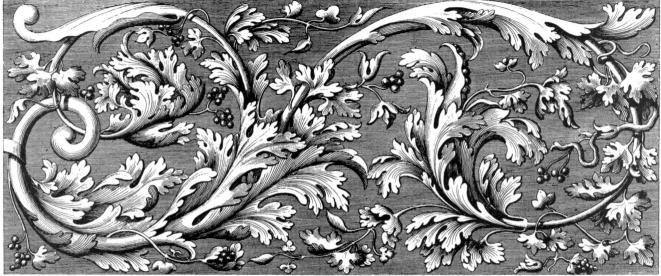

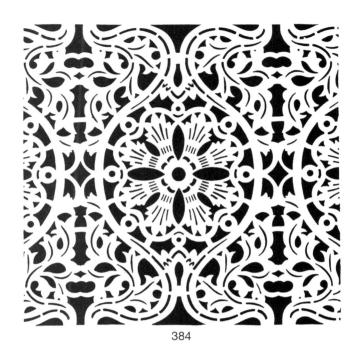

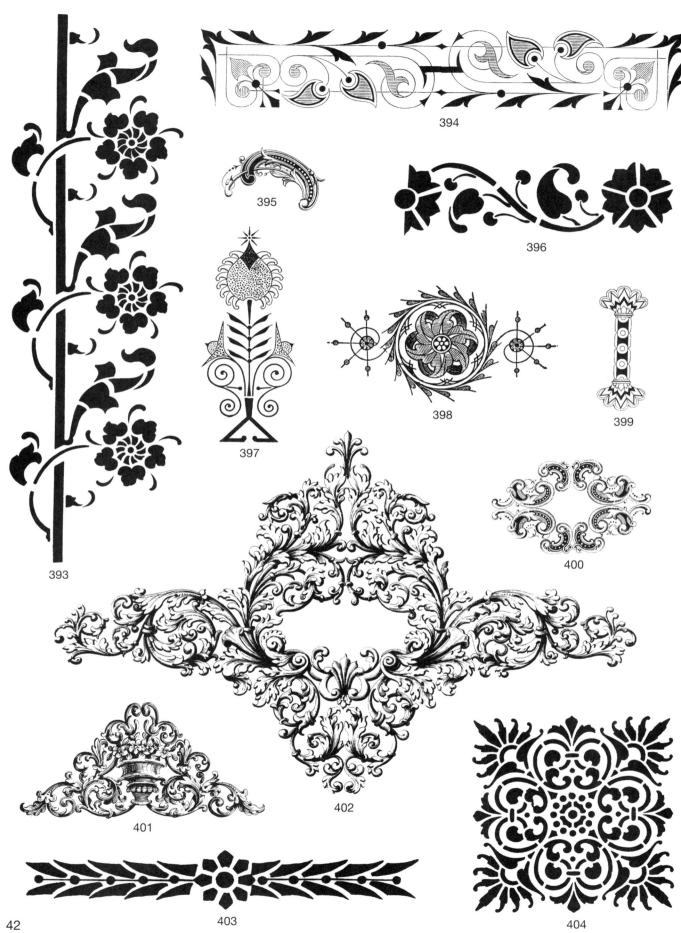

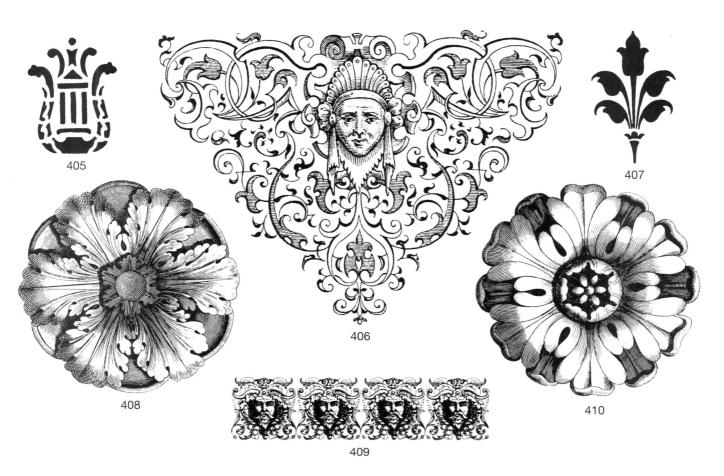

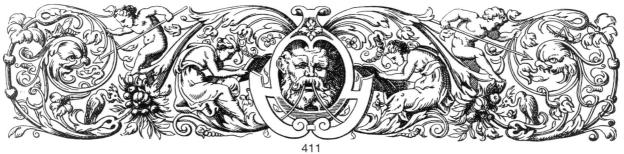

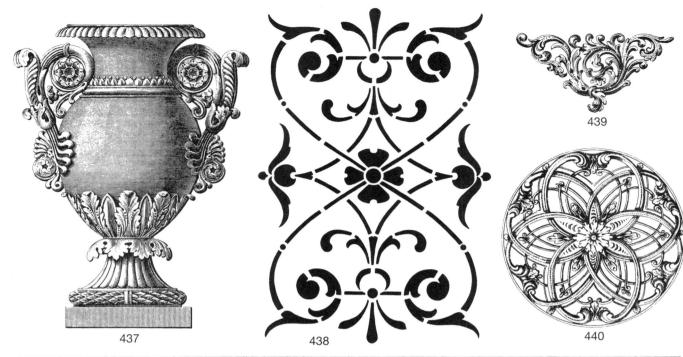

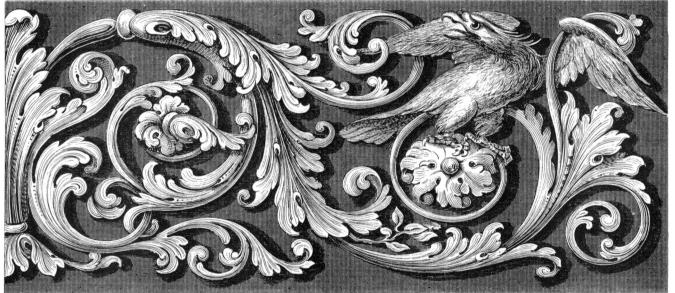

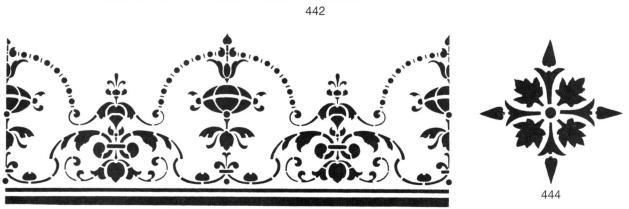

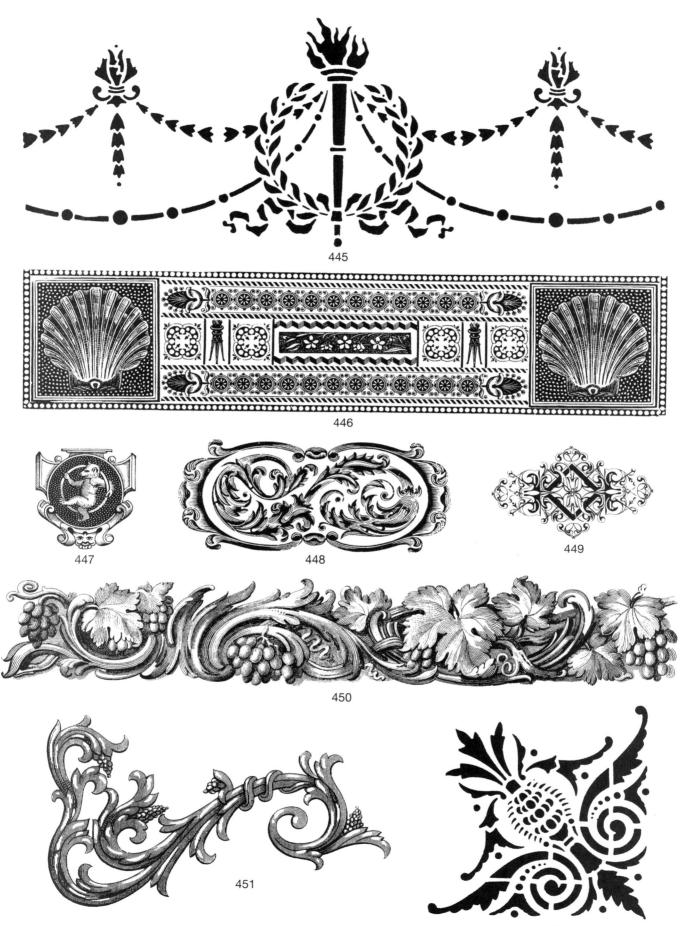